Corvey

sau, initiée aux alentours de l'an 1100, et après une seconde phase de déclin dans les décennies suivantes, Corvey se redressa à nouveau sous l'impulsion de l'abbé *Wibald* (1147–1158), qui avait auparavant dirigé l'abbaye bénédictine de Stavelot en Belgique. C'est en effet à cette époque qu'une bourgade dotée d'une église paroissiale et desservie par un pont sur la Weser se développa à proximité immédiate de l'abbaye. Portant ombrage à la ville voisine d'Höxter, elle fut néanmoins détruite dès le XIIIᵉ siècle.

Corvey rejoignit la **congrégation bénédictine de Bursfeld** en 1505. La ville d'Höxter devint protestante au **temps de la Réforme**, tandis que les villages situés sur les terres appartenant à l'abbaye depuis la fin du Moyen Âge restaient catholiques.

Guerre de Trente Ans, époque baroque et sécularisation

Corvey était totalement ruinée après la **guerre de Trente Ans** et le pillage de l'abbaye consécutif à la prise d'Höxter par les troupes impériales en 1634. C'est dans ce contexte de désolation qu'en 1661 les moines choisirent pour abbé *Christoph Bernhard von Galen* (1606–1678), évêque de Münster connu pour son tempérament énergique. Les efforts qu'il entreprit pour consolider la position de l'abbaye furent couronnés de succès, puisque ses successeurs à Corvey accédèrent à la dignité princière. L'abbé *Florenz von dem Velde* (1696–1714) put ainsi ordonner la **reconstruction de l'abbaye**. Quelques décennies plus tard, cependant, le manque de vocations contraignit l'abbé *Theodor von Brabeck* (1776–1794) à **transformer l'abbaye en diocèse** peu avant sa mort. Les abbés de Corvey furent dès lors des princes-évêques, et les moines des chanoines. Cette situation dura jusqu'à la **sécularisation** de l'abbaye en 1803.

Corvey après 1815

En 1815, le **congrès de Vienne** attribua Corvey à la Prusse. Les terres de l'ancienne abbaye, ainsi que celles du couvent de Rauden situé près de Ratibor en Haute-Silésie, échurent au landgrave *Victor-Amédée de Hesse-Rotenburg* en 1818/1820, le roi de Prusse conservant néanmoins la souveraineté sur Corvey. En 1834, le prince *Victor de*

Hohenlohe-Schillingsfürst, neveu du landgrave, hérita des domaines de son oncle. Six ans plus tard, le roi de Prusse lui conféra le titre de duc de Ratibor et prince de Corvey. Les terres et bâtiments de l'ancienne abbaye (l'actuel **château**) appartiennent toujours à des descendants du prince. L'**église**, toutefois, est propriété de la paroisse catholique locale.

Le poète *Hoffmann von Fallersleben*, auteur des paroles de l'hymne national allemand, a dirigé la bibliothèque de Corvey de 1860 à sa mort en 1874. Sa tombe se trouve dans le cimetière situé au sud de l'église.

Description générale des bâtiments

La plupart des **bâtiments actuels** datent de l'époque baroque. Une allée aménagée en 1716 mène à l'abbaye. Hors de l'enceinte, sur la droite, se trouve une **auberge** construite à la fin du XVIIIᵉ siècle, qui nous rappelle que les moines avaient autrefois le devoir d'héberger les pèlerins. Plusieurs **tours**, ainsi que les **douves** qui entourent le complexe et étaient encore remplies d'eau il y a quelques années, donnent à l'ensemble un aspect quelque peu martial. Le **grand portail**, flanqué de statues figurant des gardes à l'air revêche, est orné des armoiries de l'abbé *Maximilian von Horrich* (1714–1721), qui en ordonna la construction. De part et d'autre du portail se trouvent des **bâtiments de plein pied** qui abritaient autrefois des **remises** (à gauche, aujourd'hui converties en restaurant) et des logements destinés aux domestiques (à droite). Une vaste pelouse s'étend derrière le portail. Au sud, des **communs** disposés en U et construits entre 1709 et 1731 délimitent une seconde cour. Les toits à deux pentes couverts des lauzes en grès typiques de la région contribuent à unifier l'ensemble des bâtiments.

En 1699, l'abbé *Florenz von dem Velde* posa la première pierre du **bâtiment principal**, initiant ainsi une phase de renouveau pour l'abbaye. Son successeur, *Maximilian von Horrich*, termina les **aménagements intérieurs** en 1718. La **façade ouest**, qui s'élève sur trois étages et s'étire sur 112 mètres de long, n'est structurée que par cinq

portails baroques de différentes tailles. Elle est bordée au sud par le **massif occidental** de l'abbatiale, qui se caractérise par son double clocher et constitue le seul édifice du Moyen Âge conservé jusqu'à nos jours.

Deux tours flanquent la **façade nord** de l'abbaye, tournée vers le parc. Le ressaut central, bordé de pilastres colossaux et couronné d'un fronton, donne à cette façade un aspect imposant. Les ailes est et ouest sont reliées entre elles par un édifice transversal qui délimite ainsi deux cours intérieures : le jardin du cloître, qui jouxte l'abbatiale, et la cour du nord, à laquelle on accède par deux portes monumentales. Les bâtiments qui entourent le **cloître** forment un ensemble avec l'aile nord abritant les salles d'apparat et les appartements du prince-abbé et de ses invités. Cet ensemble s'inspire des monastères baroques d'Allemagne du Sud.

La taille de l'édifice, sans rapport avec le nombre des moines au XVIIIe siècle, reflète surtout le goût pour le faste des abbés de l'époque. On ignore le nom de l'architecte qui a conçu l'ensemble baroque, mais on sait que l'**orangerie** construite en 1739–1741 au nord-ouest du parc (également appelée «pavillon de thé») est une œuvre de *Franz Christoph von Nagel*.

Abbatiale Saint-Étienne et Saint-Guy

Le **massif occidental** de l'abbatiale (page de couverture) est un des plus anciens et des plus importants exemples d'architecture médiévale en Allemagne. Il a été ajouté à une église préexistante à la fin de l'époque carolingienne. La date de pose de la première pierre et celle de la consécration – 873 et 885 – sont consignées dans les annales de l'abbaye.

L'édifice a été modifié à deux reprises: tout d'abord par l'abbé *Wibald de Stavelot* (1147–1158), puis par l'abbé *Dietrich von Beringhausen* (1585–1616). Divers éléments architecturaux de l'époque carolingienne, ainsi que des fragments de peintures murales de la même période, ont par ailleurs été mis à jour durant des travaux de restauration entrepris entre 1947 et 1962.

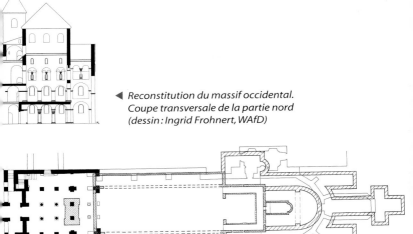

◀ Reconstitution du massif occidental.
Coupe transversale de la partie nord
(dessin: Ingrid Frohnert, WAfD)

■ Massif occidental (873–885), conservé ▨ Époque carolingienne II (après 879), fouilles
▨ Époque carolingienne I (822-844), fouilles Époque baroque (1667–1671 et 1717–1718), conservé

0 10m
5m

▲ Plan de l'ancienne abbatiale d'après les fouilles
réalisées entre 1951 et 1977

Église carolingienne

Avant de nous intéresser plus spécialement au massif occidental, il
convient d'évoquer l'église carolingienne démolie pour faire place à
l'église baroque. Nous connaissons cet édifice aujourd'hui disparu
grâce à un plan établi avant sa démolition, et surtout grâce à des
fouilles réalisées depuis 1974. L'église carolingienne, dont la construc-
tion avait débuté en 822, avait été consacrée en 844. Il s'agissait d'un
bâtiment à trois nefs doté d'un chœur quadrangulaire construit
au-dessus d'une crypte en forme de déambulatoire et contenant les
reliques de saint Guy — une disposition permettant aux pèlerins de
vénérer le saint sans troubler les offices célébrés par les moines. On

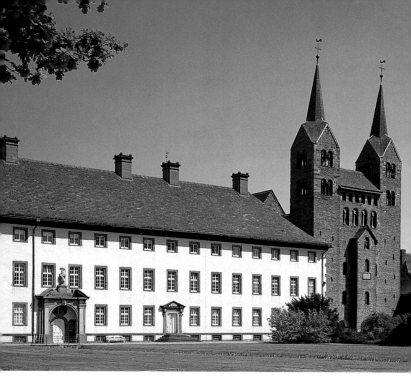

▲ *Aile ouest de l'abbaye baroque et façade principale de l'abbatiale*

peut supposer que le reliquaire se trouvait au milieu du corridor orien-
tal de la crypte, dans une niche creusée dans le mur ouest. Le chœur
était complété par une chapelle axiale s'élevant sur deux niveaux. (Des
fragments d'enduit peints ornant le plafond du niveau inférieur,
retrouvés durant les fouilles, sont aujourd'hui exposés au musée.)

Une seconde phase de travaux, rendue nécessaire par le dévelop-
pement de l'abbaye, débuta vers 870. Elle porta sur l'agrandissement
du chœur et la construction d'une crypte en forme de déambulatoire
complétée par trois chapelles absidiales, dont une en forme de croix.

Massif occidental – Aspect extérieur

Les **statues des deux saints patrons** de l'abbatiale (*saint Étienne* et *saint Guy*, 1746) qui se trouvent aujourd'hui devant le **massif occidental** agrémentaient auparavant la grande cour de l'abbaye. Les pierres qui dépassent de l'alignement sur les deux bâtiments du XVIIIᵉ siècle jouxtant le massif indiquent qu'on a envisagé pour un temps de remplacer l'édifice médiéval par une construction baroque.

Le massif occidental a été remanié en **style roman** au milieu du XIIᵉ siècle. Les travaux ont porté sur le rehaussement des tours, l'adjonction d'une paire de baies géminées sur chacune d'elle, la construction de deux rangées d'arcades, et l'ajout d'un étage supplémentaire dans l'espace situé entre les tours, comme indiqué par les traces laissées dans la maçonnerie. Les pignons et les flèches des clochers ont quant à eux été rajoutés vers 1600.

La base des **tours**, ainsi que la moitié inférieure de la façade avec son porche ouvert, son ressaut central et sa double rangée de baies en arcs, datent par contre de l'époque carolingienne. À l'origine, une grande tour carrée se dressait entre les deux tours latérales, donnant ainsi à l'édifice un aspect particulièrement imposant (voir reconstitution page 7). La **plaque** qui se trouve en dessous de la baie centrale du second étage date également de l'époque carolingienne. Elle porte l'inscription suivante : CIVITATEM ISTAM TU CIRCUMDA DOMINE ET ANGELI TUI CUSTODIANT MUROS EIUS, c'est-à-dire : « Protège cette cité, Seigneur, et que tes anges veillent sur ses murs ». Les lettres, ciselées avec précision selon le modèle antique, étaient à l'origine doublées de lettres en métal doré.

Notons encore qu'un **atrium** s'étendait devant le massif occidental à l'époque carolingienne, et que les côtés du massif figuraient des arcades s'élevant sur deux étages, comme l'indiquent encore les hautes portes des tours.

Massif occidental – Intérieur

Le **rez-de-chaussée**, auquel on accède par un portail, était autrefois plus lumineux car éclairé par trois fenêtres de chaque côté. L'**espace central** présente des voûtes qui reposent sur des colonnes bien pro-

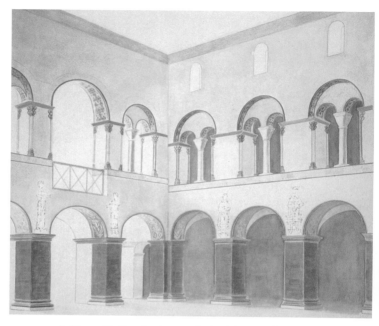

▲ *Reconstitution du niveau principal du massif occidental faisant apparaître la décoration originale (dessin : Gerald Grossheim)*

portionnées et des piliers formés de grands blocs de pierre soigneusement travaillés. Les colonnes portent des chapiteaux inspirés de l'Antiquité et de la tradition corinthienne, qui figurent des couronnes de feuilles et de petites volutes. Notons toutefois que seul le chapiteau du sud-ouest a été décoré en détail, le manque de main-d'œuvre expliquant probablement pourquoi les autres chapiteaux n'ont pas été terminés.

Après la démolition d'une voûte ne datant pas de l'époque carolingienne, la **nef sud** a aujourd'hui retrouvé son plafond d'origine et la frise foliée ornant le haut des murs. Les piliers, les chapiteaux et les imposes étaient également peints à l'origine. La **nef nord** a quant à elle conservé sa voûte, rajoutée vers 1600.

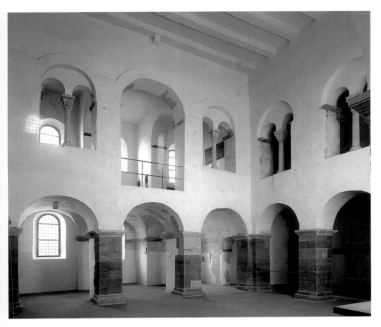

▲ *Niveau principal du massif occidental dans son état actuel*
(vue du chœur Saint-Jean en direction du nord-ouest)

La **partie orientale** a été profondément modifiée puisqu'elle était beaucoup plus haute à l'origine, comme l'indiquent les arches donnant accès à la nef : celle du centre, plus large que les arches latérales, montait autrefois jusqu'au plafond de l'ancienne nef central. Les travaux réalisés vers 1600 ont ici consisté en la construction d'une voûte, et en l'ajout de piliers massifs près des murs nord et sud, de deux colonnes au centre et de deux piliers plus élancés du côté de la nef.

Des escaliers situés dans les tours donnent accès au **niveau principal**. Durant les travaux réalisés vers 1600, la hauteur de cette salle quadrangulaire a été rabaissée d'une cinquantaine de centimètres après l'ajout d'un plafond supporté par des poutres ornées de stucs. Un autel dédié à saint Jean-Baptiste y étant attesté depuis le XVe siè-

cle, cet espace est traditionnellement appelé «**chœur Saint-Jean**» (voir illustrations pages 11 et 13). Un troisième niveau, composant la grande tour centrale précédemment évoquée, s'élevait ici à l'époque carolingienne.

Les espaces situés derrière les arcades sur trois des côtés du niveau principal étaient tous voûtés à l'origine, mais seul celui de l'ouest a conservé sa voûte après les modifications effectuées à l'époque romane. Une **galerie** domine les arcades. Les ouvertures latérales, bouchées à l'époque romane lors de la démolition de la grande tour et du rabaissement du plafond, ont été dégagées lors des travaux effectués en 1959. Les colonnettes ont été reconstruites en tenant compte des proportions de l'époque carolingienne et surmontées de chapiteaux résolument modernes. Sur le **côté ouest**, les ouvertures latérales sont plus petites que celle du milieu, surdimensionnée mais dépourvue de colonnette et de parapet. Le mur qui s'élève à l'est en formant des arcatures sur deux étages a été reconstruit grâce à des traces retrouvées sur les murs latéraux. On aperçoit ici la cloison en bois derrière laquelle se trouvent les orgues. On distingue également, à gauche et à droite, les impostes de l'ancienne arcade ouverte sur la nef. Sur les murs latéraux se trouvent des fenêtres romanes à demi-murées, ainsi que des traces des baies de l'époque carolingienne matérialisées dans l'enduit lors des travaux de restauration.

Massif occidental – Peintures murales

Le visiteur attentif ne manquera pas de découvrir de nombreux **vestiges de peinture**, principalement sur les extrados de la galerie ainsi que dans les arches et sur les voûtes. Il s'agit de motifs végétaux (rinceaux et feuilles d'acanthe inspirées de l'Antiquité) ou de motifs architecturaux en trompe-l'œil. Les extrados de la galerie, par exemple, sont ornés de colonnes avec impostes et chapiteaux venant compléter les formes réelles. À l'origine, les murs étaient probablement blancs, tandis que la couleur servait à rehausser les éléments d'architecture.

Par ailleurs, des vestiges de **représentations figuratives** apparaissent sur les voûtes. La peinture murale la mieux conservée figure

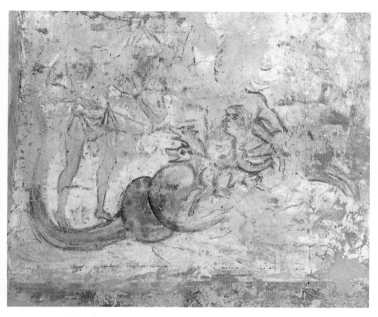

▲ *Détail de la frise dans le chœr Saint-Jean : Ulysse luttant contre Scylla*

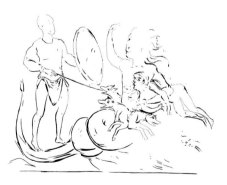

▲ *Calque complété de la frise*
(Gerald Grossheim et Ingrid Frohnert)

Ulysse luttant contre Scylla entourée de chiens hurlants. Sur la droite, on distingue avec peine une sirène et des monstres marins. Les têtes qu'on aperçoit également sont en fait des ébauches que le peintre a ensuite recouvertes de badigeon. Plus loin, on discerne aussi tout un ensemble de motifs marins, notamment des navires et plusieurs dauphins, dont un chevauché par un être humain.

Afin de mieux comprendre pourquoi ces éléments mythologiques ont été choisis pour orner une abbatiale chrétienne, il faut avoir présent à l'esprit que les Pères de l'Église connaissaient parfaitement les textes d'Homère et la mythologie antique. Leurs contemporains étaient donc en mesure d'apprécier le message délivré par Ulysse : personnage vertueux et courageux, capable de résister au Mal incarné par Scylla, le héros de l'Odyssée personnifiait un idéal de vie comparable à celui vers lequel doit tendre tout bon chrétien. La mer, remplie de dangers multiples et cachés, est ici une allégorie du monde où le péché et la tentation sont toujours présents. Les moines de Corvey connaissaient évidemment les écrits des Pères de l'Église et étaient familiarisés avec leur univers spirituel. Les vestiges de cette frise marine ne constituent qu'une partie d'un **ensemble iconographique** beaucoup plus vaste, et la représentation du Monde terrestre avait sans aucun doute pour pendant une représentation de la Gloire céleste. Celle-ci ornait probablement le plafond de la salle principale du massif occidental, mais on n'en a retrouvé aucune trace.

Parmi la décoration d'origine se trouvaient également des hauts-reliefs en stuc – chose parfaitement exceptionnelle à l'époque. En 1992 on a retrouvé, au-dessus des piliers, des **traces** de personnages représentés en grandeur nature et esquissés à la peinture rouge. On a pu établir que des débris de stuc découverts auparavant provenaient des hauts-reliefs en question, contemporains des peintures murales et de la construction du bâtiment. On sait ainsi que deux hommes en tunique et chlamyde se trouvaient sur chacun des murs nord et sud, tandis que deux femmes élancées et drapées dans une robe longue se faisaient face sur le mur ouest. Des figures similaires se trouvaient probablement sur le mur est. On ignore encore la signification de cet

Intérieur de l'abbatiale, vu en direction de l'ouest ▶

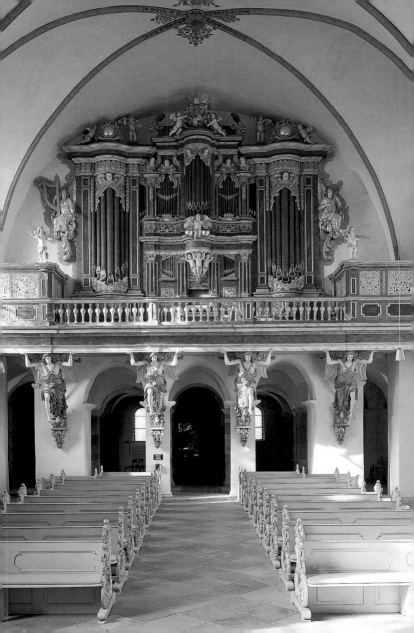

ensemble sculptural unique au nord des Alpes, car les personnages sont dépourvus d'attributs et on n'a retrouvé aucune inscription pouvant fournir une explication.

Massif occidental – Fonction

On a beaucoup discuté de la fonction remplie par le massif occidental. Selon la thèse la plus largement acceptée, il s'agirait d'une église utilisée par les empereurs et rois de Germanie lorsqu'ils séjournaient à Corvey durant leurs voyages. La comparaison entre la grande ouverture de la galerie du niveau principal et la galerie du trône de la chapelle palatine d'Aix-la-Chapelle (trône attesté seulement depuis 936) est ici intéressante. Aucune source écrite ne vient cependant confirmer cette thèse – ni les autres d'ailleurs.

Des édifices antérieurs, tels l'église de Centula (aujourd'hui Saint-Riquier en Picardie, consacrée en 799), ont probablement servi de modèle lors de la construction du massif occidental. La plupart de ces édifices, cependant, sont beaucoup plus rudimentaires, notamment en ce qui concerne leur ornementation picturale et sculpturale, Corvey constituant en effet *le nec plus* ultra en matière de beaux-arts à l'époque carolingienne. Ce que nous savons de l'église de Centula indique par ailleurs que l'opulence ornementale de l'abbaye de Corvey trouvait son reflet dans la richesse de la liturgie qui y était autrefois célébrée.

Église baroque

Christoph Bernhard von Galen, prince-évêque de Münster, a ordonné la **reconstruction de l'église** détruite durant la guerre de Trente Ans. Les travaux, qui ont duré de 1667 à 1671, ont eu pour résultat une nef unique à trois travées délimitées par des piliers engagés. Le chœur, également à trois travées, se termine par une abside à cinq côtés soutenue par des contreforts extérieurs. Le style de l'ensemble s'apparente au gothique tardif, comme pour la plupart des églises catholiques construites en Allemagne du Nord à la fin du XVIIe siècle. Les murs et les voûtes sont uniformément blancs, seules les impostes et les arêtes étant rehaussées de couleur.

Intérieur de l'abbatiale, vue en direction de l'est ▶

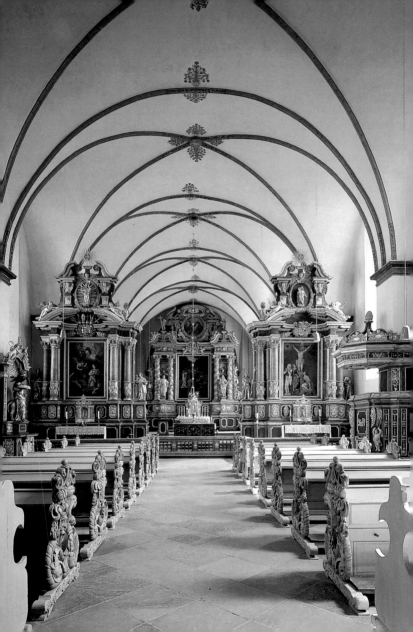

Cette sobriété contraste avec les **riches aménagements intérieurs baroques**, tout en dorures et peinture rouge simulant le marbre. Ces ornements ont pour la plupart été réalisés entre 1674 et 1683, et restaurés depuis à l'original. Les **autels latéraux** et l'**autel principal**, particulièrement majestueux, présentent la répartition sur plusieurs plans typique de l'époque baroque. Ils ont été conçus par *Johann Georg Rudolphi*, peintre à la Cour du prince-évêque de Paderborn, qui a également réalisé les tableaux agrémentant les autels. Les statues sont quant à elles des œuvres de *Johann Sasse* et son atelier d'Attendorn. Citons encore parmi les aménagements intérieurs polychromes les **stalles du chœur**, la **chaire** faisant face à une niche ornementale une **statue de saint Guy**, ainsi que la galerie des orgues supportée par quatre télamons en forme d'anges. Les **orgues** proprement dites sont une œuvre d'*Andreas Schneider* (1681).

Dans le chœur se trouvent des plaques portant les **épitaphes** de quatre princes-abbés de la fin du XVIIe/début du XVIIIe siècle. Il s'agit d'œuvres en albâtre réalisées par *Heinrich Papen*, artiste originaire de Giershagen dans le Sauerland. Deux chapelles ont été rajoutées ultérieurement à la construction de l'église baroque: la **chapelle Saint-Benoît** à l'est (1717–1718) et la **chapelle de la Vierge** au sud (1790).

Ancien couvent (actuel musée)

Comme dans toutes les abbayes bénédictines, le **cloître** constitue le cœur du couvent. Il s'étire sur trois des côtés de la cour sud (jardin du cloître), mais pas le long de l'église. Lors de la reconstruction du bâtiment à l'époque baroque, on n'a en effet construit de ce côté qu'une portion de galerie couverte permettant aux moines d'accéder aux stalles du chœur. Le cloître, voûté, a été restauré en respectant les couleurs d'origine. Un crucifix monumental et de qualité exceptionnelle, datant des années 1220–1230, est exposé au coin nord-ouest du cloître.

Le couvent, converti en château après la sécularisation, est aujourd'hui presque entièrement utilisé comme musée. Il est par conséquent difficile d'identifier l'ancienne affectation des différents es-

Cloître avec crucifix ▶

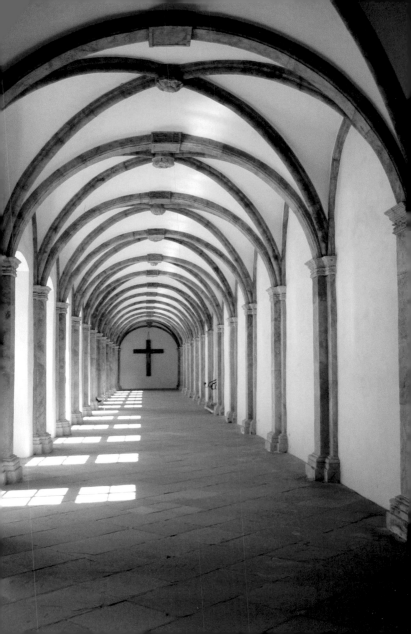

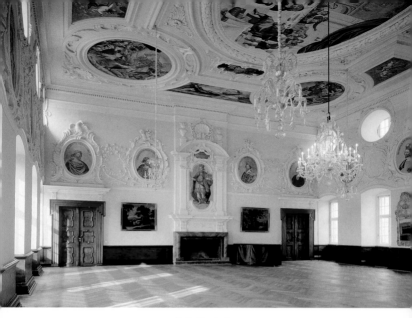

▲ *Salle de l'empereur*

paces. On reconnaît néanmoins les **cuisines**, dotées de grands four-
neaux et situées au nord-ouest conformément à la tradition béné-
dictine.

Les portraits des soixante-cinq religieux ayant dirigé Corvey entre
822 et 1794 sont exposés au premier étage dans la **galerie des abbés**.
Ce passage non voûté qui suit les contours du cloître relie l'aile sud
aux appartements du prince-abbé, situés au nord, et donne accès aux
anciens logements des moines ainsi qu'au **couloir des trophées**,
situé à l'ouest. Le visiteur accède alors à deux salles monumentales:
l'ancien réfectoire, situé dans une aile opposée à l'église conformé-
ment à la tradition bénédictine, et l'ancienne bibliothèque baroque.

L'aile ouest abrite plusieurs salles d'apparat, dont la monumentale
salle de l'empereur. Tous les aménagements intérieurs, les stucs et
les fresques datent ici de l'époque baroque. Des portraits en pied des

fondateurs de l'abbaye (Charlemagne et son fils Louis le Pieux) y sont entourés de dix-huit médaillons figurant d'autres empereurs ayant été en rapport avec l'abbaye. La grande fresque du plafond représente les noces de Cana.

Au centre de l'aile nord, dans les anciens appartements du prince-abbé, se trouve une autre salle monumentale, bien que deux fois plus petite que la salle de l'empereur: la **salle d'été**. Une fresque au plafond y figure l'impératrice Cunégonde marchant sur des charbons ardents afin de prouver son innocence. Le visiteur accède ensuite à la **bibliothèque princière**, ensemble de quinze pièces aménagé en 1833–1834. Les meubles, les poêles et les papiers peints sont ici en style néoclassique. Cette bibliothèque rassemblant quelque 70 000 volumes d'un grand intérêt scientifique n'a rien à voir avec la bibliothèque médiévale, presque entièrement détruite durant la guerre de Trente Ans, ni avec la bibliothèque baroque, dont les livres ont été dispersés lors de la sécularisation de l'abbaye.

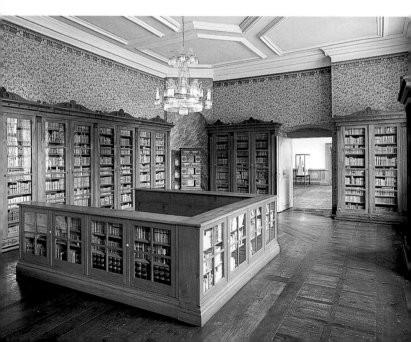

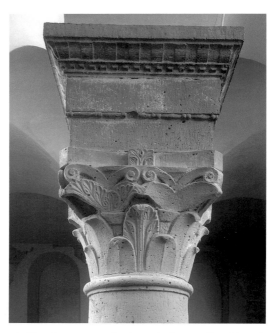

▲ *Chapiteau au rez-de-chaussée du massif occidental*

Bibliographie

Wilhelm Effmann, *Die Kirche der Abtei Corvey* (publié par Alois Fuchs), Paderborn 1929. – Wilhelm Rave, *Corvey*, Münster 1958. – Martin Sagebiel, *Corvey*, in: *Westfälisches Klosterbuch* (publié par Karl Hengst), 1ère partie, p. 215–226, Münster 1992. – Michael Mette, *Studien zu den barocken Klosteranlagen in Westfalen*, in: *Denkmalpflege und Forschung in Westfalen*, tome 25, Bonn 1993. – *799. Kunst und Kultur der Karolingerzeit. Katalog der Ausstellung Paderborn 1999*, tome 2 (publié par Christoph Stiegemann et Matthias Wemhoff), avec plusieurs articles de Hilde Claussen et Uwe Lobbedey consacrés à Corvey, Mayence 1999. – Hans-Georg Stephan, *Studien zur Siedlungsentwicklung von Stadt und Reichskloster Corvey*, ouvrage en trois tomes, Neumünster 2000. – *Sinopien und Stuck im Westwerk der ehemaligen Klosterkirche von Corvey* (publié par Joachim Poeschke), Münster 2002. – Hilde Claussen et Anna Skriver, *Die Klosterkirche Corvey*, tome 2. *Wandmalerei und Stuck aus karolingischer Zeit*, in: *Denkmalpflege und Forschung in Westfalen*, tome 43-2, Mayence 2007.

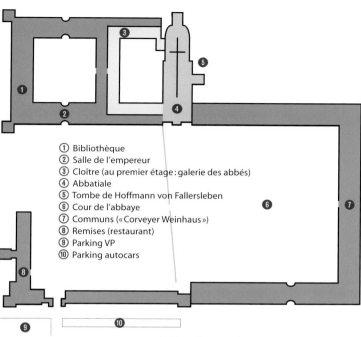

① Bibliothèque
② Salle de l'empereur
③ Cloître (au premier étage : galerie des abbés)
④ Abbatiale
⑤ Tombe de Hoffmann von Fallersleben
⑥ Cour de l'abbaye
⑦ Communs («Corveyer Weinhaus»)
⑧ Remises (restaurant)
⑨ Parking VP
⑩ Parking autocars

▲ *Plan d'ensemble*

Corvey
Kulturkreis Höxter-Corvey GmbH – Museum Höxter-Corvey
Schloss Corvey, 37671 Höxter, Allemagne
Tél.: +49 52 71 69 40 10 · Fax: +49 52 71 69 44 00
www.schloss-corvey.de · empfang@schloss-corvey.de

Heures d'ouverture : d'avril à octobre, de 9h à 18h (même le lundi)

Publié par Stephan Barthelmess
Crédits photographiques : Jutta Brüdern, Braunschweig, pages 1, 15, 17, 20, 24.
– Winfried Henke, Salzkotten (www.luftbild-salzkotten.de), page 3. – Seewald-Hagen, Hanovre, pages 8, 11, 21, 22. – Stephan Barthelmess, Corvey, page 19.
Version française : Marcel Saché
Impression : F&W Mediencenter, Kienberg
Première de couverture : *massif occidental de l'abbatiale*
Quatrième de couverture : *rez-de-chaussée du massif occidental*

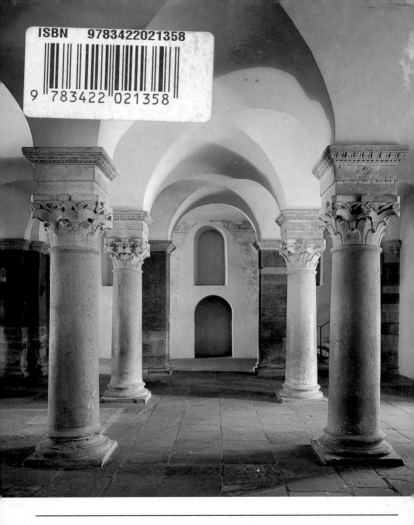

GUIDE DKV n° 364
1ère édition en français 2008 · ISBN 978-3-422-02135-8
© Deutscher Kunstverlag GmbH München Berlin
Nymphenburger Straße 84 · D-80636 München
www.dkv-kunstfuehrer.de